송나라의 화조화와 격물치지

우리는 《공필화 입문》 1권에서 8권까지 중국 송나라, 청나라 그리고 조선 후기 화조화와 풍속화의 표현 기법을 살펴보았습니다. 이번 책에서는 온고지신溫故知新의 정신을 살려 송나라의 화조화 명작들을 살펴보고 공필화의 전통적 화법을 좀 더 깊이 있고 새롭게 접근해 보고자 합니다.

송나라 공필 화조화의 특징은 무엇보다 대상을 세밀하게 묘사하고 아주 비슷하게 그리는 데 있습니다. 북송 초부터 이학理學과 현학玄學이 발달하면서 격물치지格物致知에 대한 관심이 높아졌습니다. 격물치지는 《대학》에 나오는 말로 실제 사물의 본질을 연구하여 대상에 대한 이치를 온전하게 파악하는 것을 말합니다. 하나의 대상, 예컨대 꽃한 송이를 그리고자 할 때 꽃의 모양만을 본 따 화폭에 옮기는 것이 아니라 속성까지도 꿰뚫어 보고자 한 것입니다. 이러한 정신은 비단 철학뿐만 아니라 미술 전반에도 영향을 끼쳐 화조화가 사실적으로 발전하는 데 큰 추동력이 되었습니다. 그리하여 대상을 그릴 때도 더욱 정밀하게 관찰하고 섬세하게 묘사하여 사물의 속성과 자연의 이치까지도 재현하기 위해 노력했습니다. 이러한 경향은 송나라 회화를 형사形似와 사의寫意로 나누어 발전하게 했고 그 중에서 형사적인 표현은 화원화에 특히 많은 영향을 주었습니다.

송나라의 황제들이 회화예술을 장려하고 여러 정책을 펴서 화가들이 자신의 능력을 발휘할 수 있도록 도운 것도 이 당시 화조화가 발전한 중요한 요인이 됩니다. 당시 화가들은 궁정에서 그리는 화원화가와 사대부화가로 나눌 수 있는데 그 중에서 공필화 기법으로 화조화를 궁정에 소속한 화원화가들이었습니다. 이들은 평생 안□ □□□ 화두로 삼고 연구하고 관찰했으며 그 속에서 얻은 무형의 깨달음을 그림에 담으려고 했습니다. 그 중에서 주목해 볼 수 있는 화가들로는 이번 책에 수록된 이숭과 이적이 있습니다. 이숭(李嵩, 1166~1243)은 남송의 궁중화가로 인물화, 화조화뿐 아니라 신선이나 부처를 그린 도석화道釋畵, 건축물을 주로 그린 계화界畵에 능했습니다. 조금 더 이른 시기 궁중에서 활약했던 이적(李迪, 생몰미상)도 세 명의 황제를 거치며 수십 년간 궁중에서 활약하면서 실력을 인정받아 수많은 작품을 남겼습니다. 궁중화가 이적과 이숭의 〈화람도〉는 정교하게 잘 짜인 꽃바구니에 다양한 꽃을 담아 화려하면서도 세련된 화면 구성으로 독특한 미감을 보여줍니다.

그들이 남긴 그림은 900년이 지난 오늘에도 생생한 현장감을 전달합니다. 천 년 전의 꽃이나 올 봄에 핀 꽃이나 크게 다를 바가 없음을 우리는 상상이 아닌, 그들이 남긴 그림을 통해 확인합니다. 단순히 꽃의 모양뿐만 아니라 그 정신까지도 천년에 가까운 시간을 넘어 화폭 너머로 고스란히 전해져 옵니다. 우리는 그림을 감상하면서 또는 그림을 그리면서 시공을 넘나들고 또 옛 정신을 만납니다. 책에 담은 화원화가의 작품에 대한 정밀한 묘사를 통해 선조의 고풍스러운 아름다움을 음미하는 좋은 계기가 될 것이며 이는 향후 새로운 창작의 탄탄한 기초 작업이 될 것입니다. (이미옥 글)

이숭, <화람도> 부분, 미국 보스턴 미술관

이적, <홍백부용도> 부분, 일본 도쿄 국립박물관.

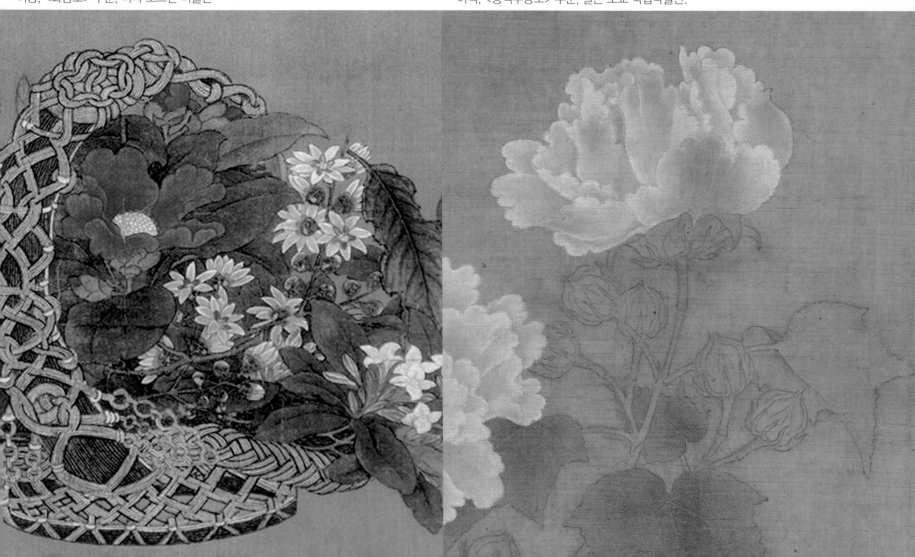

그리기 과정

남송, 마린馬麟 전칭작, <매죽희작도梅竹戱雀圖>, 견본 채색, 25.7×26.8cm

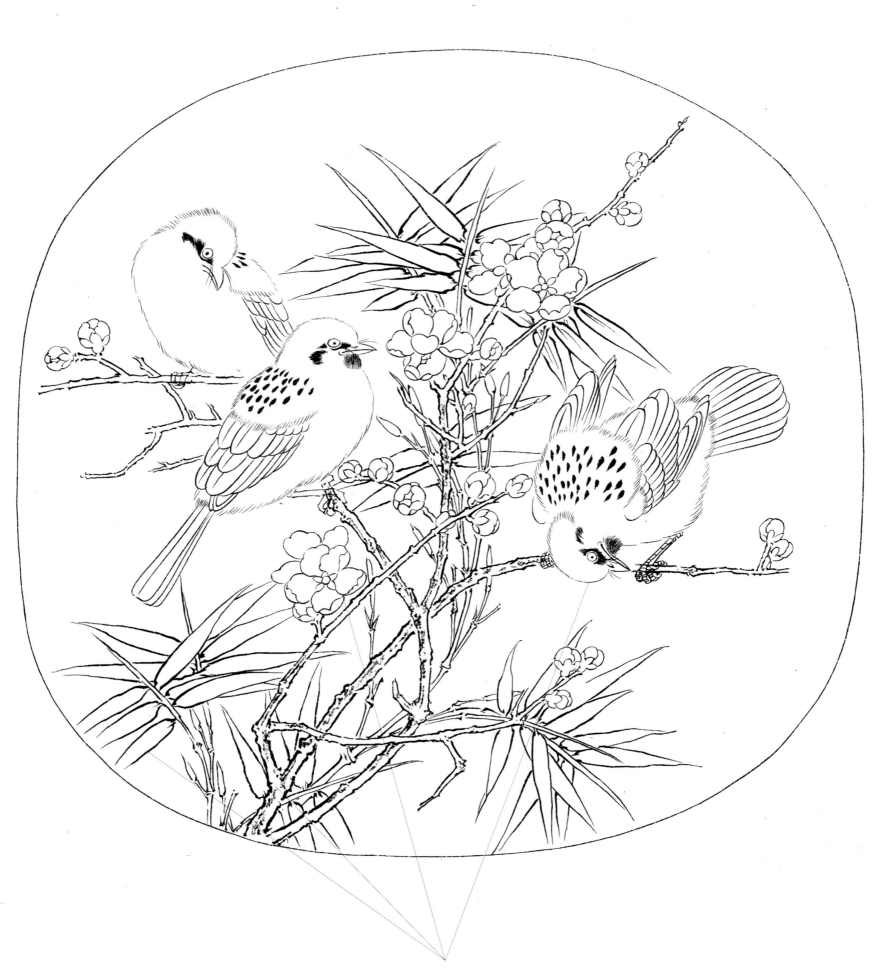

중먹으로 선을 긋는다.

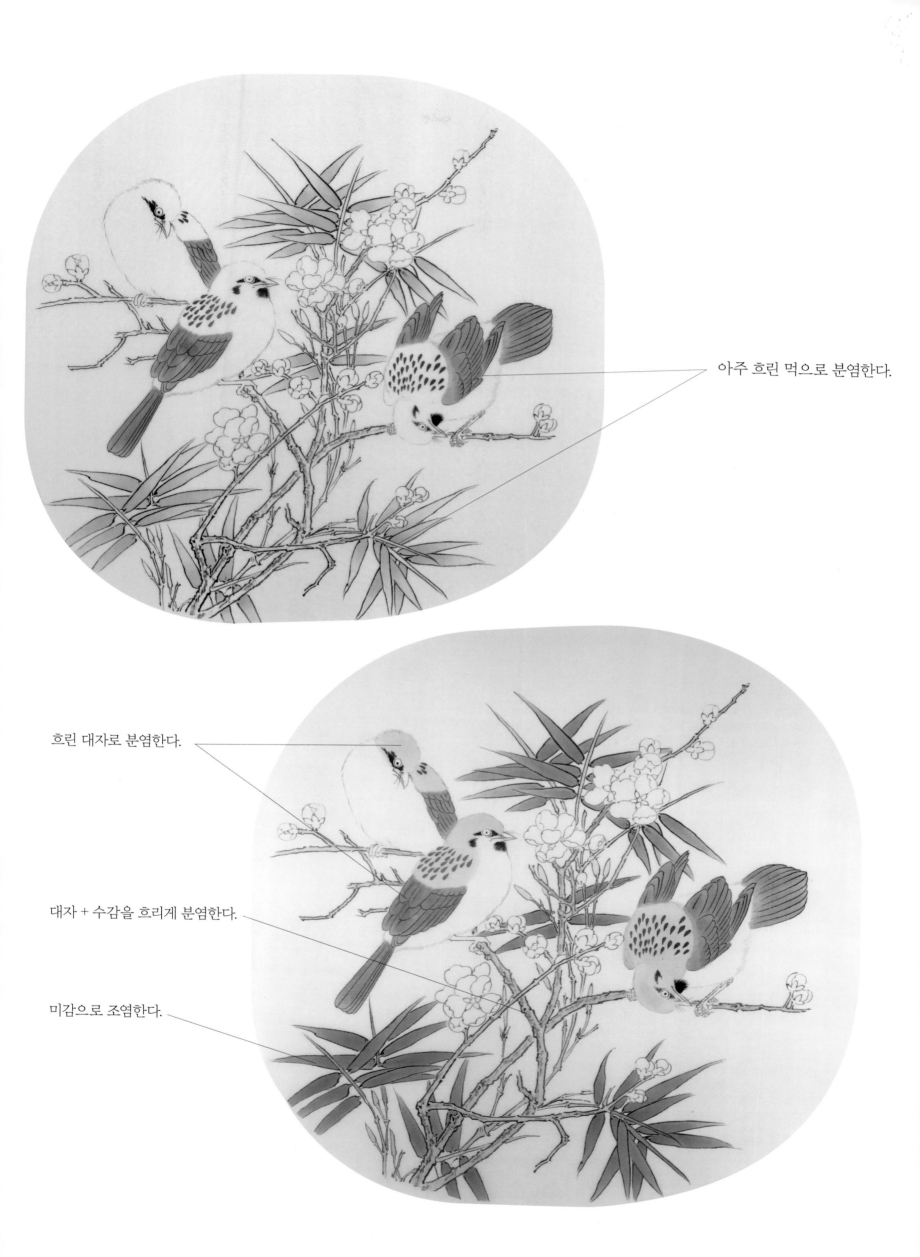

아주 흐린 먹으로 분염한다.

흐린 대자로 분염한다.

대자 + 수감을 흐리게 분염한다.

미감으로 조염한다.

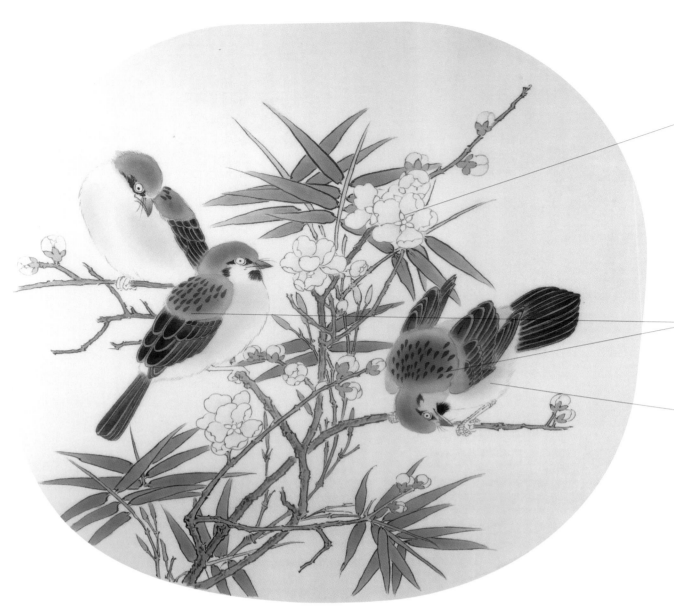

지분으로 흐리게 분염한다.

대자 + 먹으로 분염한다.

황태로 흐리게 분염한다.

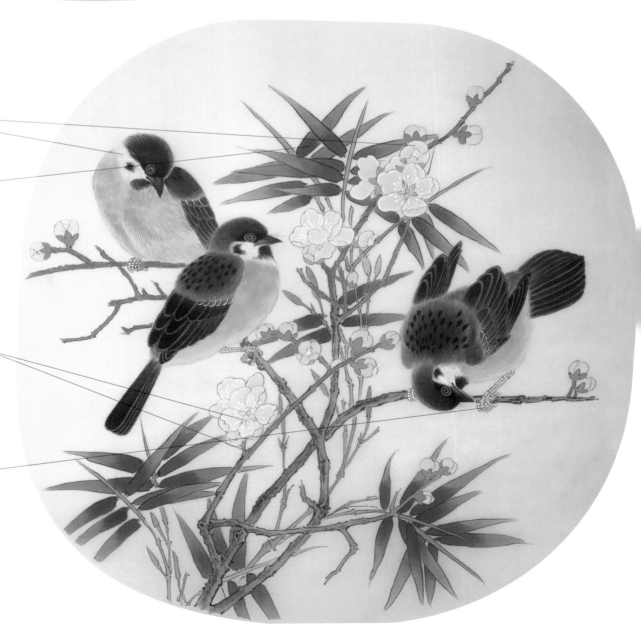

호분으로 분염한다.

녹초로 분염하고
끝부분은 담황으로 분염한다.

에메랄드 그린(아크릴)으로 칠한다.

서홍으로 밑칠하고
지분 + 화이트(아크릴)로 그린다.

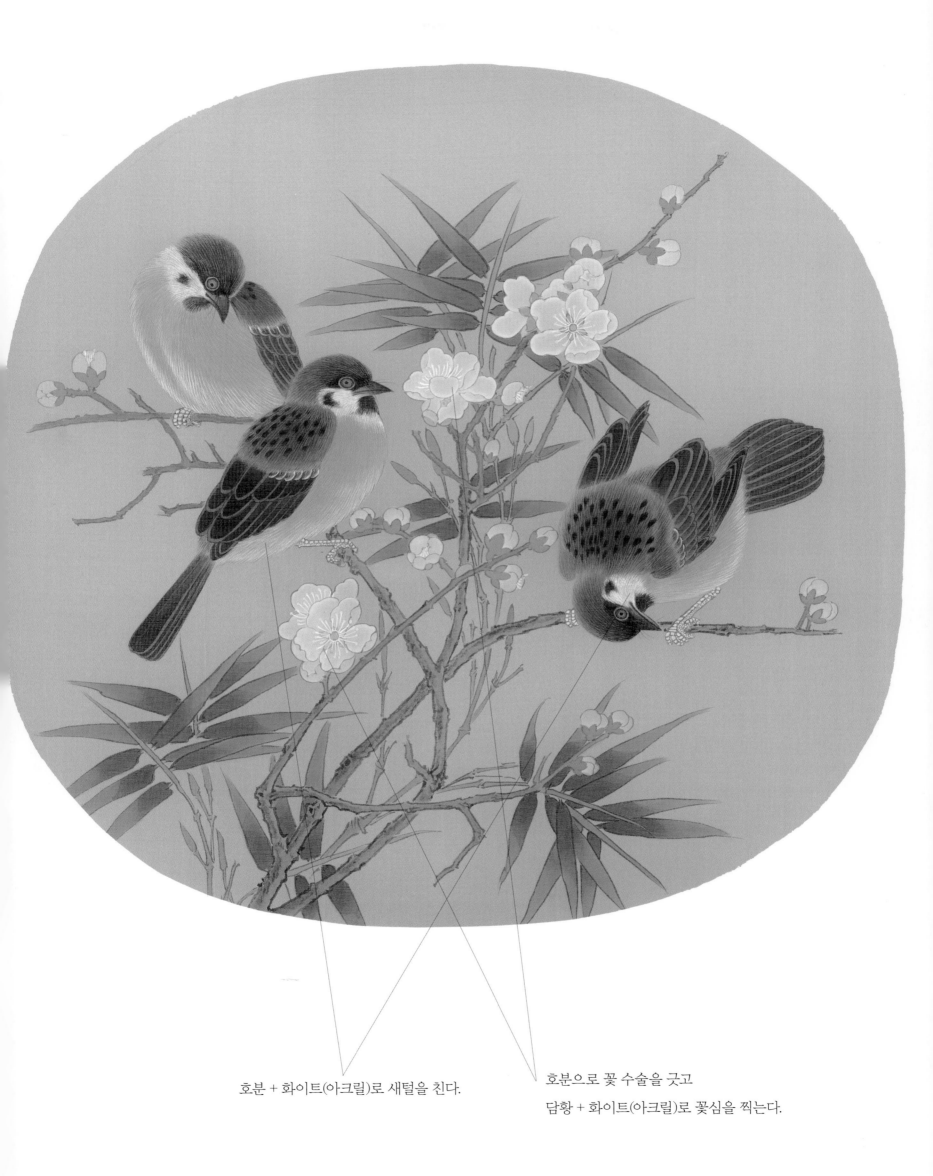

호분으로 꽃 수술을 긋고
담황 + 화이트(아크릴)로 꽃심을 찍는다.

호분 + 화이트(아크릴)로 새털을 친다.

5

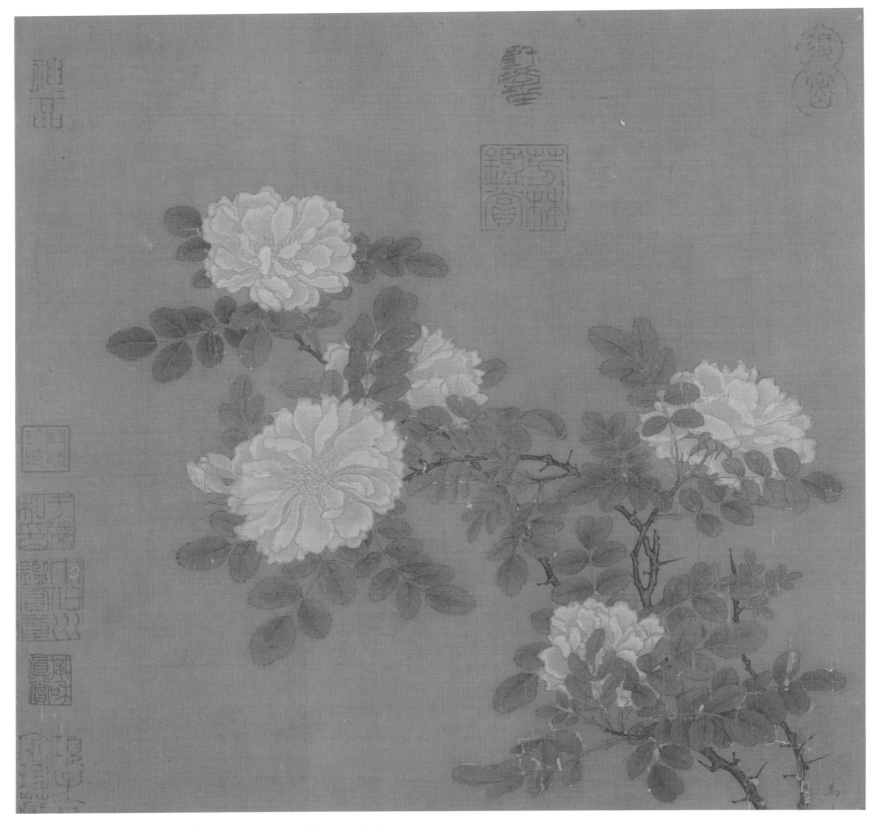

송대, 마원 그림, <백장미도>, 견본 채색, 26.2x25.8cm, 베이징 고궁박물관.

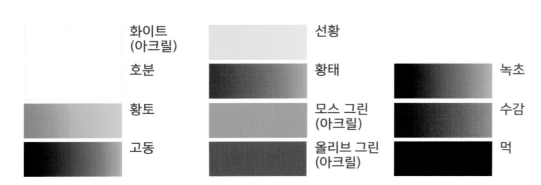

		화이트 (아크릴)		선황		
		호분		황태		녹초
	황토			모스 그린 (아크릴)		수감
	고동			올리브 그린 (아크릴)		먹

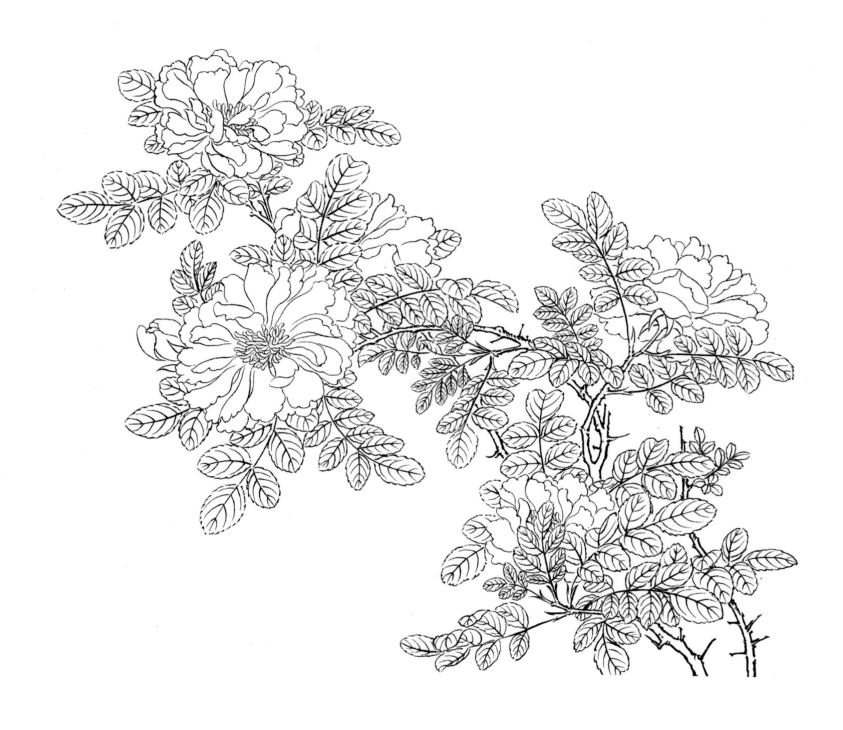

◉ 꽃 : 꽃 앞면은 황태 + 황토로 옅게 여러번 분염하고, 화이트(아크릴)로 배채한다. 앞면은 호분으로 분염한 다음 호분 + 화이트(아크릴)로 수술을 긋고 선황 + 화이트(아크릴)로 꽃심을 찍는다.
◉ 잎 : 앞 잎은 수감으로 분염한 다음 녹초로 조염한 후, 올리브 그린(아크릴)으로 배채한다. 잎 끝은 모스 그린(아크릴)으로 분염한다.
◉ 줄기 : 먹으로 분염하고 고동으로 포염한다.

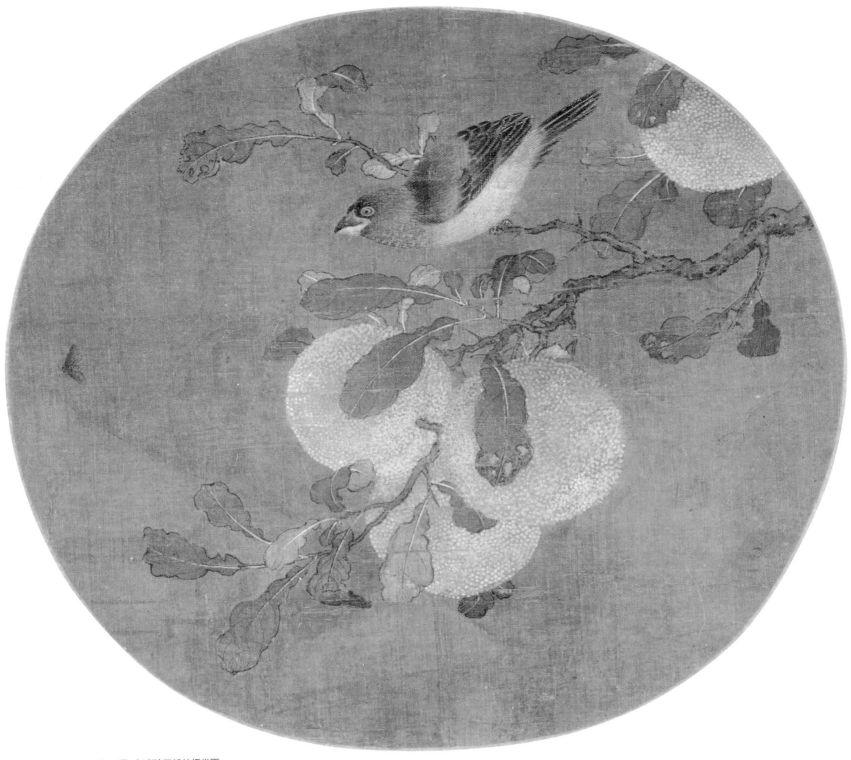

송대, 작가미상, <귤지서작도橘枝栖雀圖>

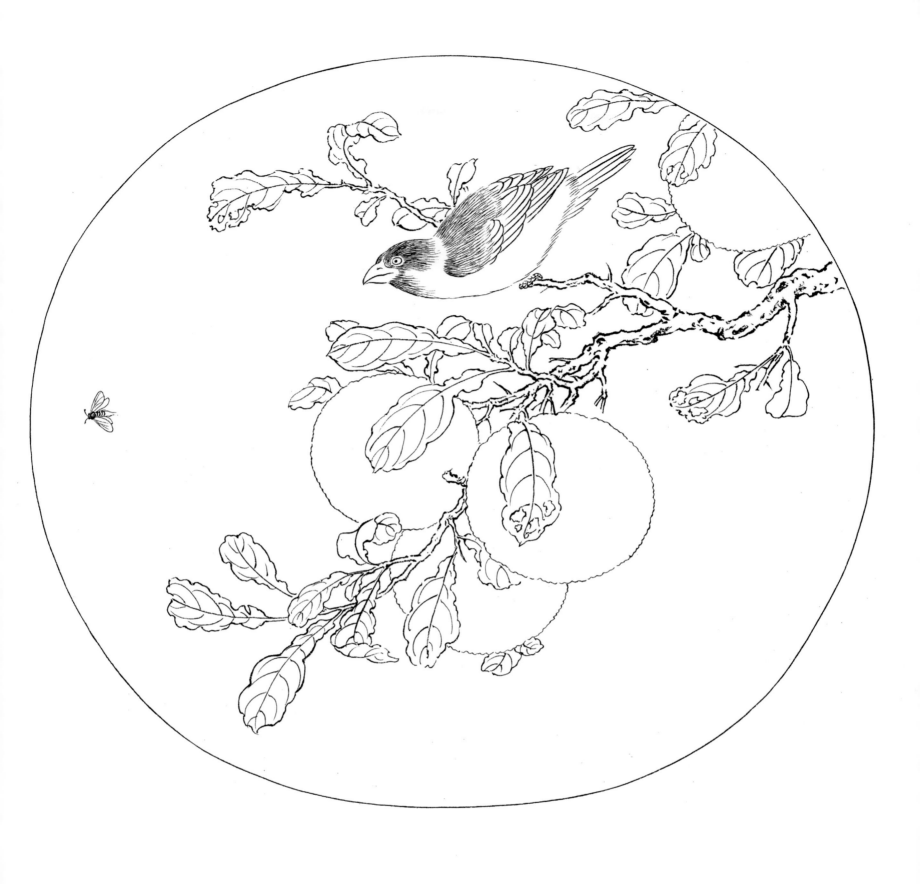

◉ 새 : 머리와 몸통은 먹 + 미감으로 분염한 다음 황태로 조염한다. 날개와 꽁지는 먹으로 분염한 다음 수감으로 조염한다. 멱은 수감으로 열게 분염하고, 배는 황토로 열게 분염한 다음 호분으로 여러 번 분염한다. 머리와 등은 삼청으로 털을 치고 배는 호분 + 화이트(아크릴)로 털을 쳐준다.

◉ 열매 : 황토 + 대자로 분염한 이후 화이트(아크릴)로 배채한다. 화이트(아크릴) + 황(단청)으로 점을 찍어주고 마무리한다.

◉ 잎 : 앞 잎은 수감으로 분염하고 대자로 잎끝을 분염한다. 뒷 잎은 대자로 선염하고 삼청 + 호분으로 열게 포염한다. 잎맥은 삼청 + 호분으로 긋는다.

◉ 줄기 : 대자 + 수감으로 분염하고 같은 물감으로 흐리게 조염한다.

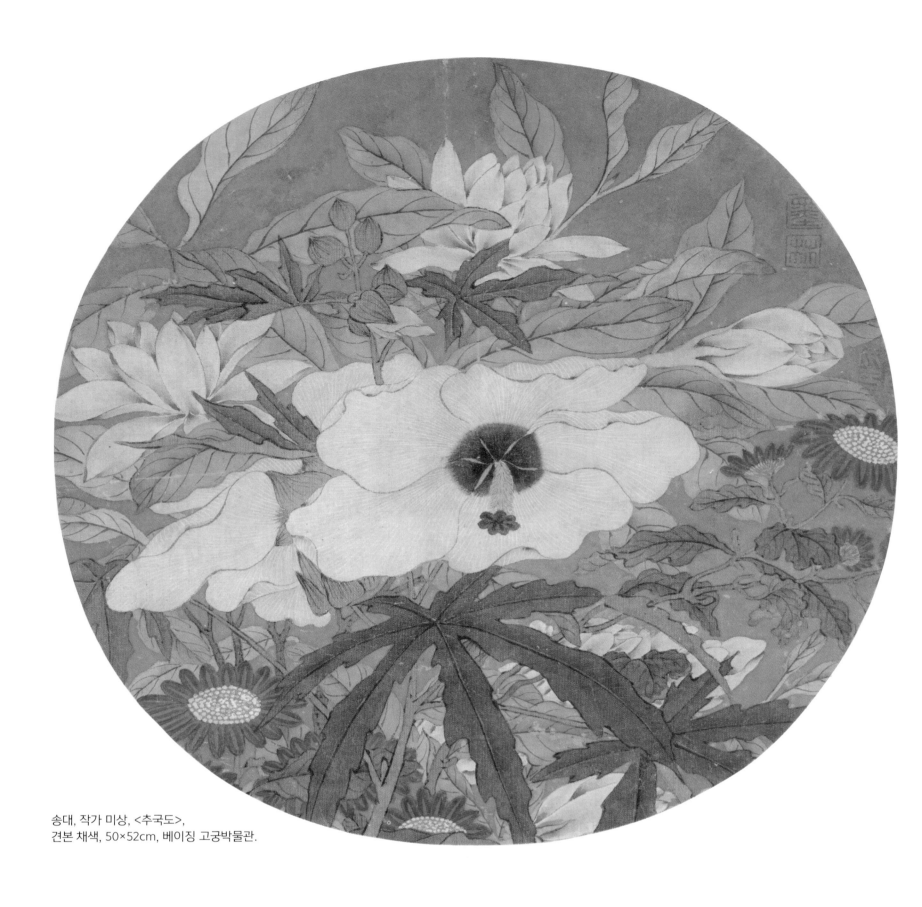

송대, 작가 미상, <추국도>,
견본 채색, 50×52cm, 베이징 고궁박물관.

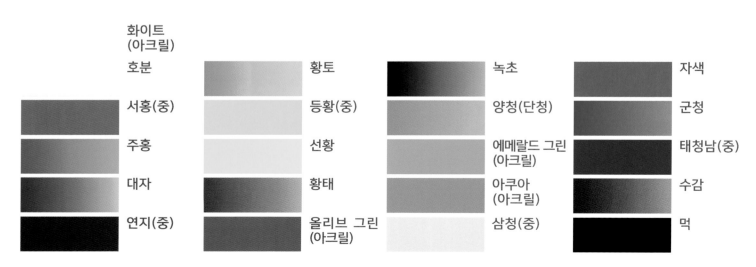

화이트
(아크릴)

호분		황토		녹초		자색
서홍(중)		등황(중)		양청(단청)		군청
주홍		선황		에메랄드 그린 (아크릴)		태청남(중)
대자		황태		아쿠아 (아크릴)		수감
연지(중)		올리브 그린 (아크릴)		삼청(중)		먹

◉ 꽃 1 : 황태로 분염한 다음 끝부분은 연지로 분염하고, 화이트(아크릴)로 배채한다.

◉ 꽃 2 : 연지 + 자색으로 분염한 다음 화이트(아크릴)로 배채한다.

◉ 꽃 3 : 연지로 분염하고 연지 + 자색으로 조염한다. 꽃씨 부분은 대자 + 먹으로 포염한 후 선황 + 화이트(아크릴)로 찍어준다.

◉ 잎 1 : 앞 잎은 먹으로 분염하고 수감으로 조염한 다음 녹초로 배채한다. 뒷 잎은 대자로 분염하고 황태로 조염한 다음, 끝 부분을 다시 대자로 분염한다.

◉ 잎 2 : 수감으로 분염하고 에메랄드 그린으로 조염한 다음, 잎 끝은 선황 + 연지로 분염한다.

◉ 배경 : 전체 배경은 대자로 흐리게 조염한 다음 아쿠아(아크릴) + 양청(단청)으로 포염한다.

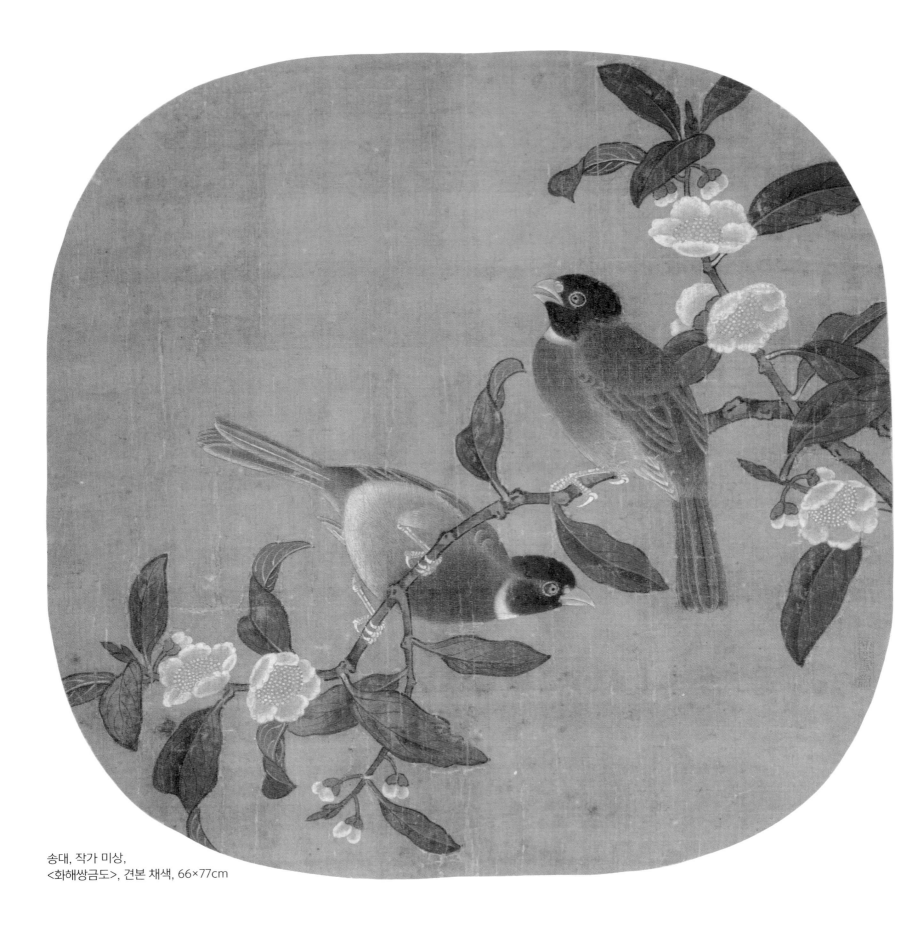

송대, 작가 미상,
<화해쌍금도>, 견본 채색, 66×77cm

화이트
(아크릴)

호분

서홍(중)

주홍

대자

황토

황태

삼록(중)

자데
(아크릴)

녹초

미감

수감

카본 블랙
(아크릴)

먹

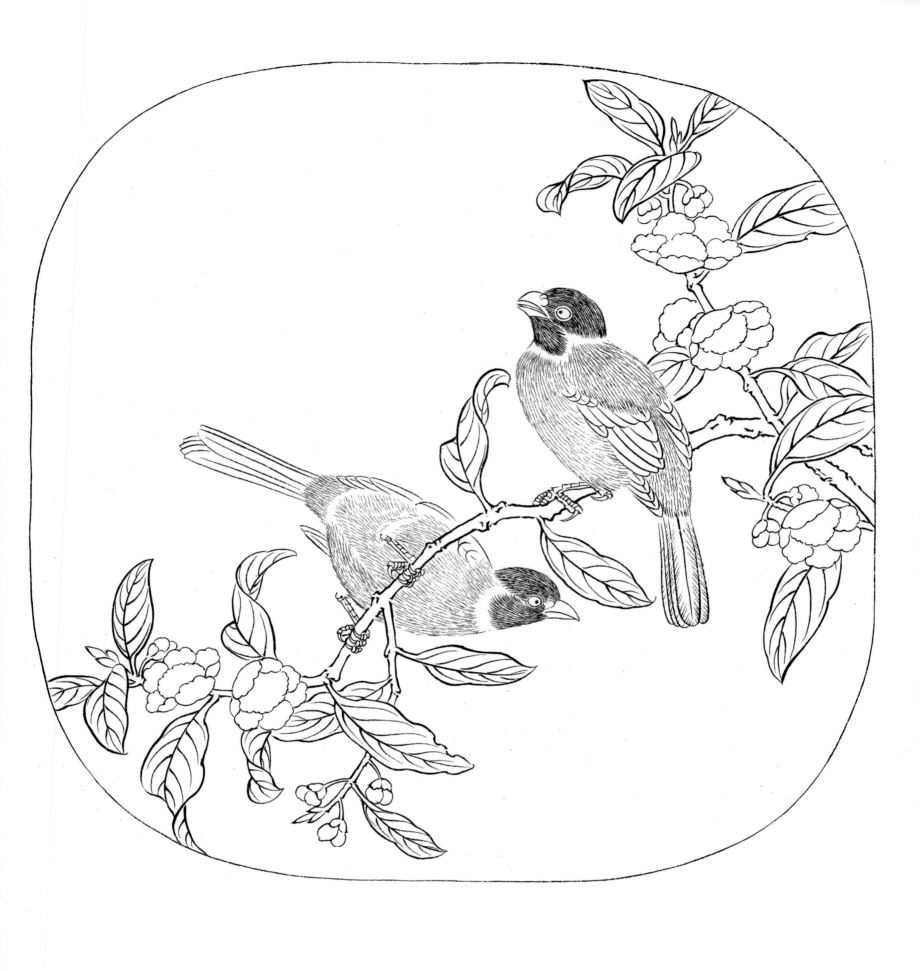

◉ 새 : 머리는 먹으로 분염하고 먹 + 카본 블랙(아크릴)으로 털을 친다. 부리는 대자 + 황토로 분염하고 호분으로 조염하고, 황토 + 화이트(아크릴)로 선을 긋는다. 발은 대자 + 황토로 포염한 다음, 황토 + 화이트(아크릴)로 비늘을 그린다. 등, 가슴, 날개, 꽁지는 대자 + 수감으로 분염하고 배는 호분으로 분염한 다음, 화이트(아크릴) + 호분으로 목과 배의 털을 쳐준다.

◉ 꽃 : 황태 + 대자로 분염하고 호분으로 역분염한 다음, 화이트(아크릴)로 배채한다. 꽃심은 황토 + 화이트(아크릴)로 찍어준다.

◉ 잎 : 앞 잎은 먹으로 분염한 다음 수감 + 녹초로 조염한다. 뒷 잎은 수감으로 분염하고 자데(아크릴)로 포염한다.

◉ 줄기 : 먹 + 수감으로 선염한 다음 자데(아크릴) + 수감을 옅게 조염해준다.

◉ 배경 : 내린 커피와 연잎차를 교차하여 반복적으로 칠한다.

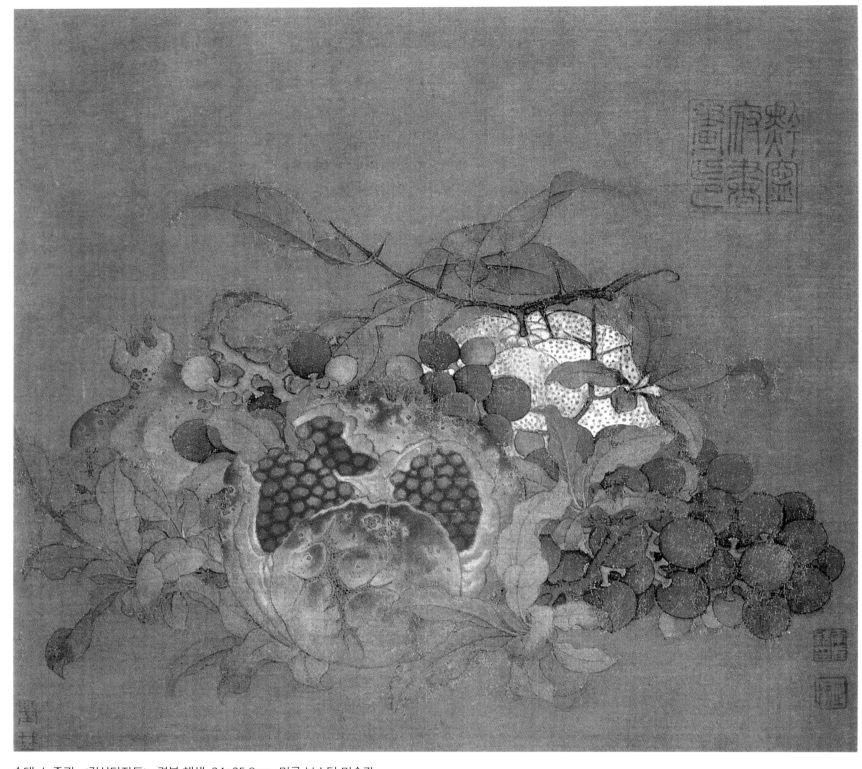

송대, 노종귀, <길상다자도>, 견본 채색, 24×25.8cm, 미국 보스턴 미술관

호분		황토		
주홍		등황(중)		백록
서홍(중)		황태		미감
연지		녹초		수감
대자		삼록(중)		먹

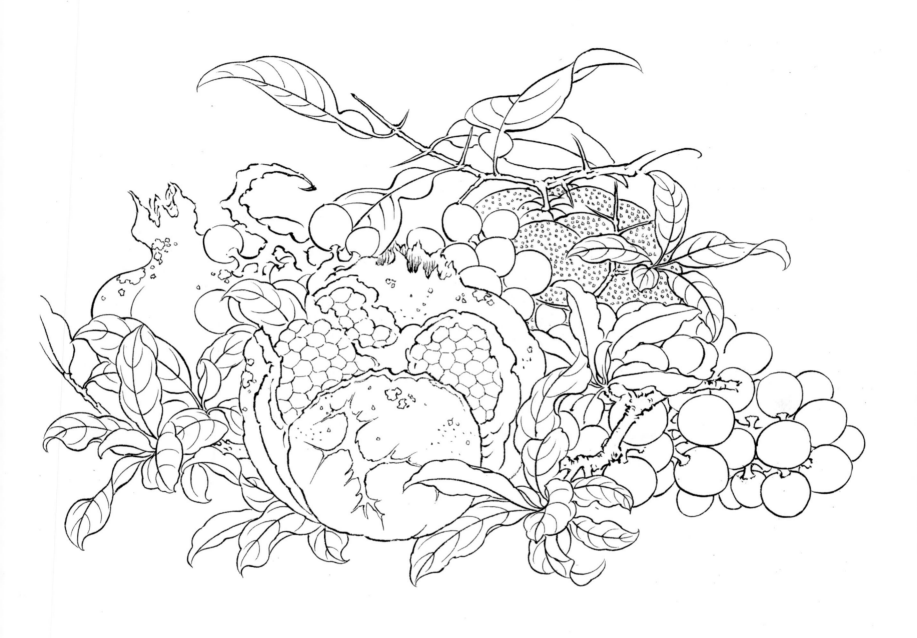

◉ 석류 : 껍질은 연지로 분염한 다음에 대자 + 황토로 엷게 조염한다. 부분 부분에 대자 + 먹으로 분염한다. 씨는 서홍으로 분염하고 화이트
(아크릴)로 배채한다.
◉ 비파 : 대자 + 먹으로 분염한 다음에 대자 + 수감으로 엷게 조염한다. 비파의 줄기는 대자로 조염한 다음에 백록으로 포염한다.
◉ 잎 : 앞 잎은 수감으로 분염한 다음에 황태로 조염한다. 뒷 잎은 수감으로 분염한 다음에 백록으로 포염한다.
◉ 줄기 : 먹으로 분염하고 수감 + 대자로 조염한다.

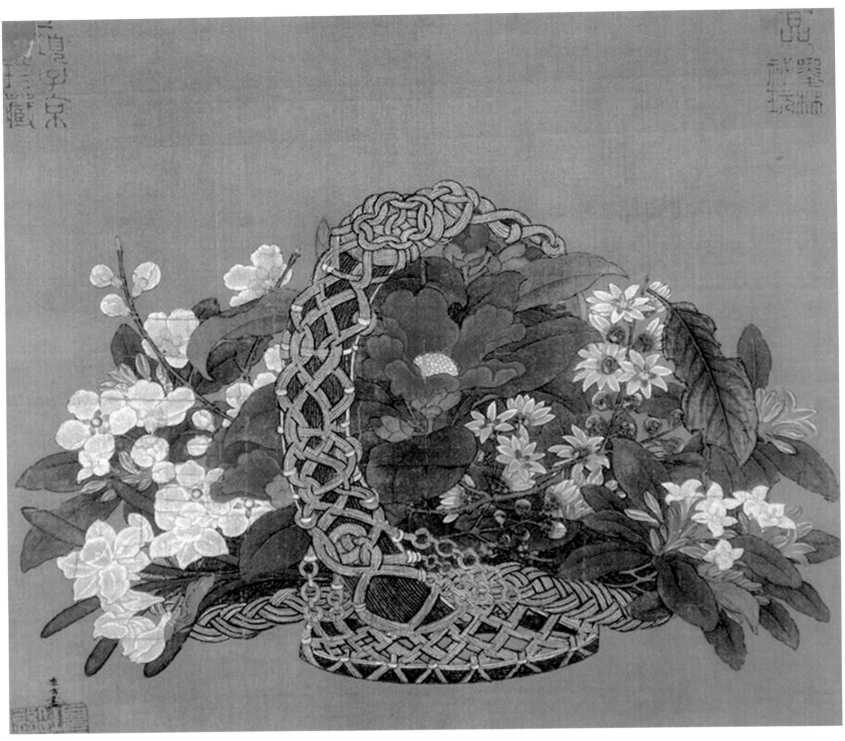

송대, 이숭, <화람도>, 견본 채색, 24×25.8cm, 미국 보스턴 미술관.

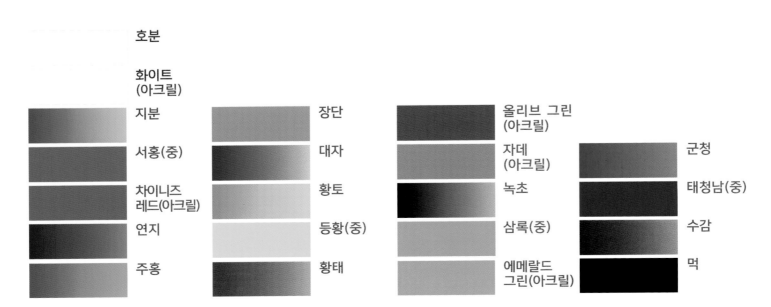

호분

화이트
(아크릴)

지분	장단	올리브 그린 (아크릴)	
서홍(중)	대자	자데 (아크릴)	군청
차이니즈 레드(아크릴)	황토	녹초	태청남(중)
연지	등황(중)	삼록(중)	수감
주홍	황태	에메랄드 그린(아크릴)	먹

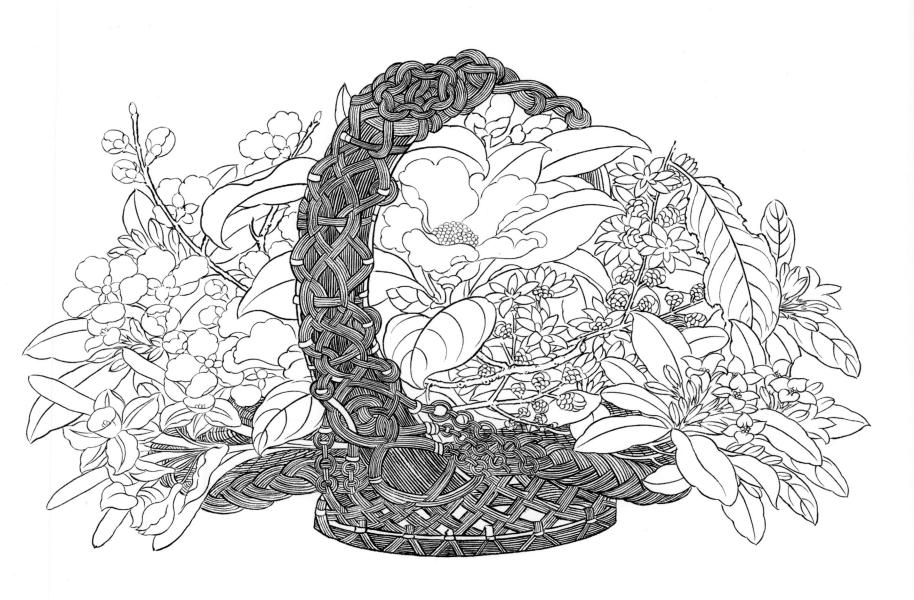

◉ 꽃 : 빨간 꽃은 연지로 분염한 다음에 서홍으로 조염하고, 차이니즈 레드(아크릴) + 장단(단청)으로 배채하고 포염한다. 흰 꽃은 황태 + 황토로 분염하고 호분으로 포염한 다음에 화이트(아크릴)로 배채한다. 분홍 꽃은 지분으로 분염한 다음에 호분으로 역분염하고, 화이트(아크릴)로 배채한다.

◉ 잎 : 앞 잎은 먹으로 분염하고 녹초로 조염한 다음에 올리브 그린(아크릴)으로 배채한다. 뒷 잎과 가는 줄기는 수감으로 분염한 다음에 자데로 포염하고, 에메랄드 그린(아크릴)으로 배채한다.

◉ 바구니 : 짜인 구조에 따라 고동으로 분염한 다음에 대자 + 황토로 조염한다. 어두운 부분은 대자 + 먹으로 포염한다. 밝은 부분은 짜인 선에 따라 화이트(아크릴) + 황토로 선을 긋고, 매듭 진 부분은 화이트(아크릴) + 호분으로 칠한다.

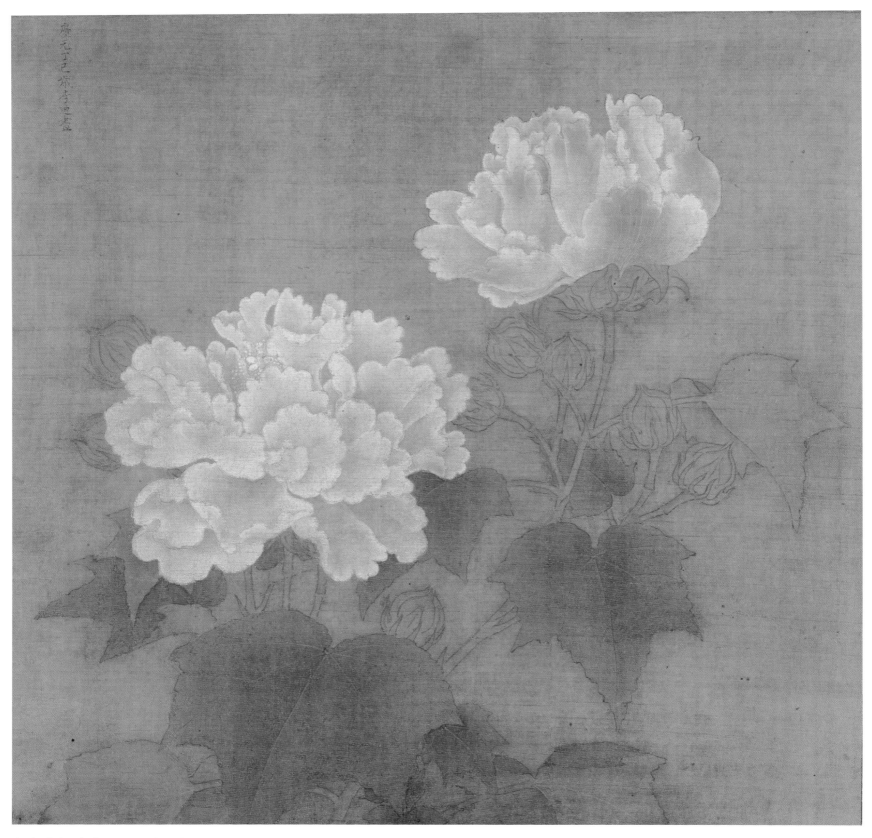

송대, 이적, <홍백부용도>, 견본 채색, 25.2×25.3cm, 일본 도쿄 국립박물관.

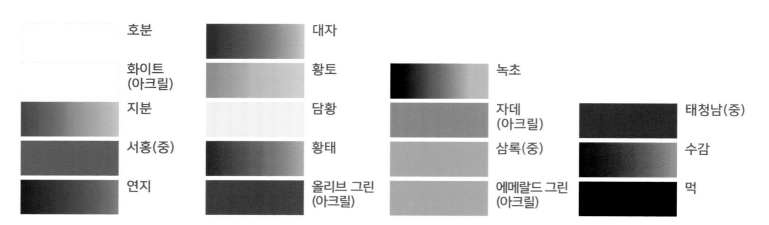

	호분		대자	
	화이트 (아크릴)		황토	녹초
지분		담황	자데 (아크릴)	태청남(중)
서홍(중)		황태	삼록(중)	수감
연지		올리브 그린 (아크릴)	에메랄드 그린 (아크릴)	먹

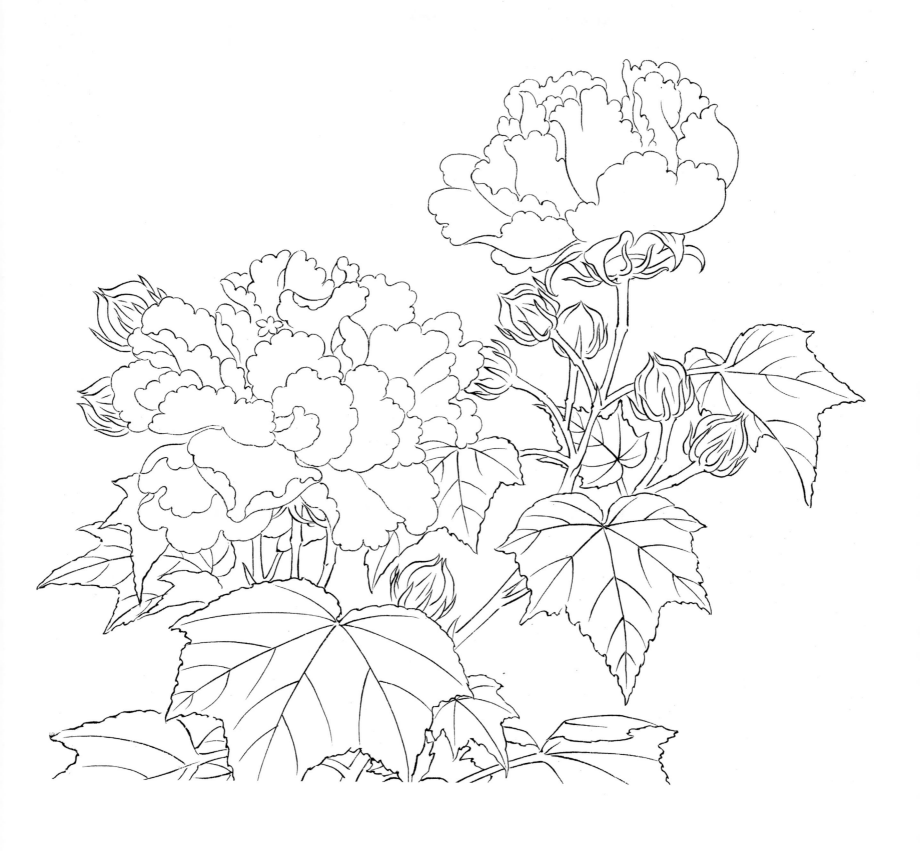

◉ 꽃 : 대자 + 황태로 분염하고 호분으로 역분염한 다음에 지분으로 부분 꽃잎을 분염한다. 화이트(아크릴)로 배채한다.
◉ 잎 : 앞 잎은 수감으로 분염한 다음에 녹초로 조염하고, 끝 부분은 대자 + 담황으로 분염한다. 뒷 잎은 수감으로 분염한 다음에 자데(아크릴)로 포염한다. 줄기는 대자로 분염한 다음에 자데(아크릴)로 포염하고, 봉우리의 끝 부분은 연지로 분염한다.

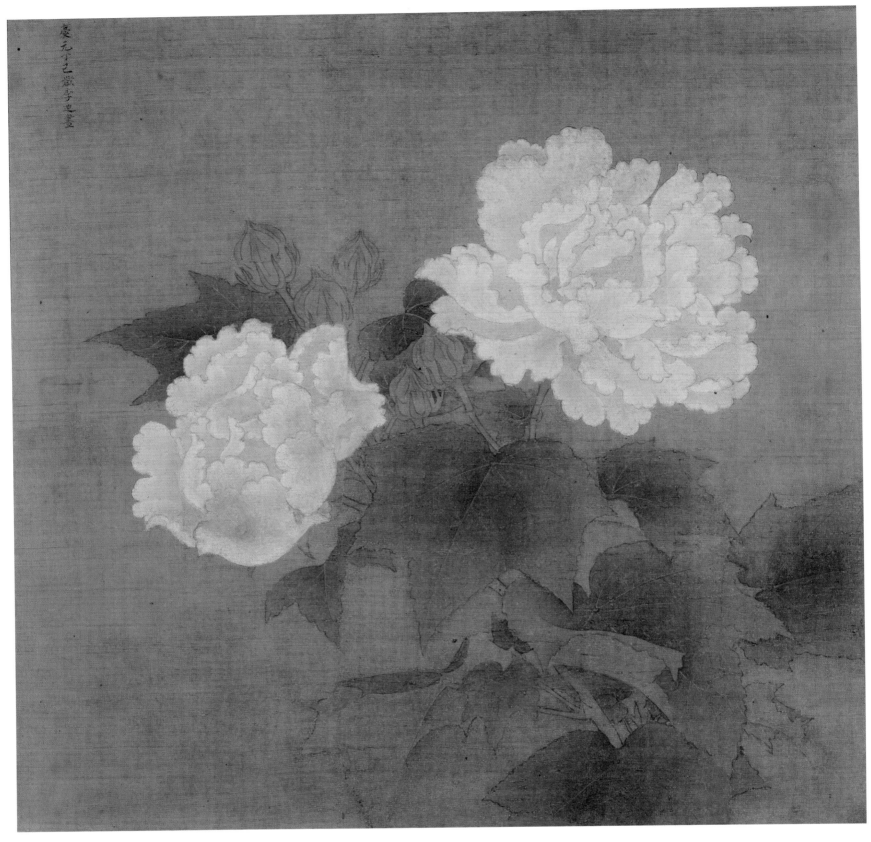

송대, 이적, <길상다자도>, 견본 채색, 24×25.8cm, 미국 보스턴 미술관.

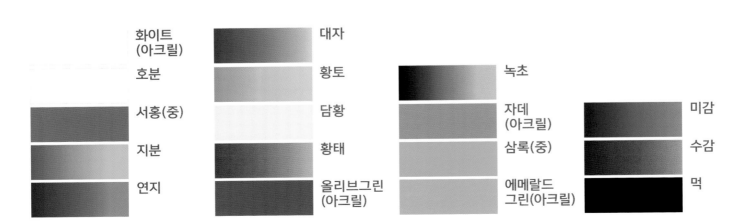

	화이트 (아크릴)		대자		녹초		미감
호분		황토		자데 (아크릴)			
서홍(중)		담황		삼록(중)		수감	
지분		황태		에메랄드 그린(아크릴)		먹	
연지		올리브그린 (아크릴)					

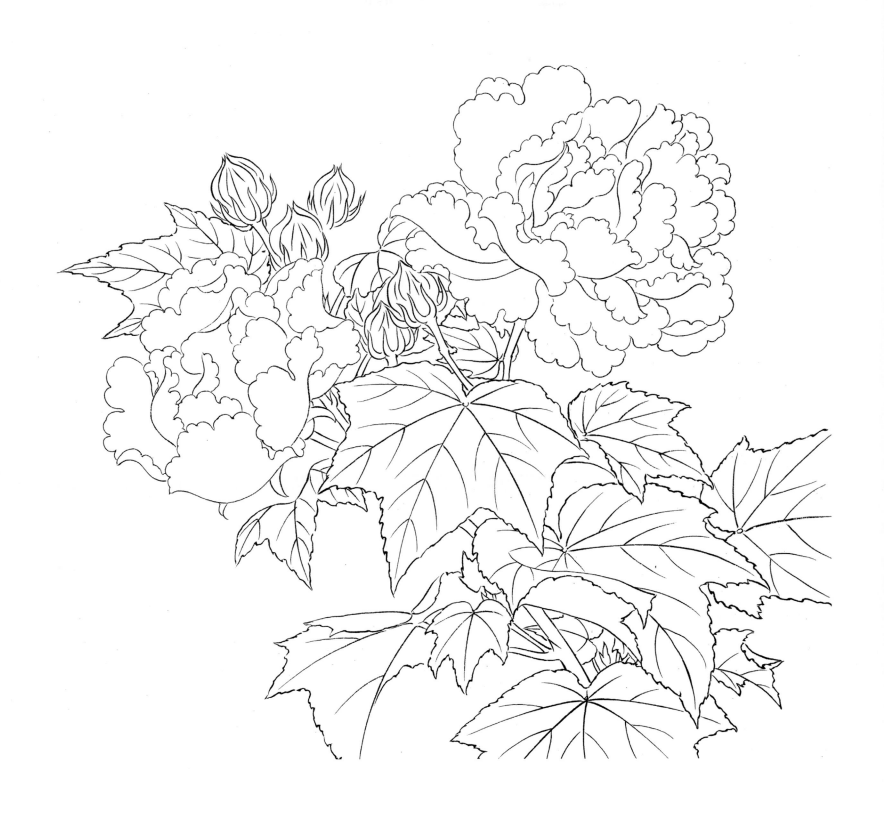

◉ 꽃 : 대자 + 미감으로 분염하고 호분으로 역분염한 다음에 삼록으로 부분부분 꽃잎을 분염한다. 화이트(아크릴)로 배채한다.
◉ 잎 : 앞 잎은 수감으로 분염한 다음에 녹초로 조염하고, 끝 부분은 대자 + 담황으로 분염한다. 뒷 잎은 수감으로 분염한 다음에 자데(아크릴)로 포염한다. 줄기는 대자로 분염한 다음에 자데(아크릴)로 포염하고, 봉우리 끝 부분은 연지로 분염한다.

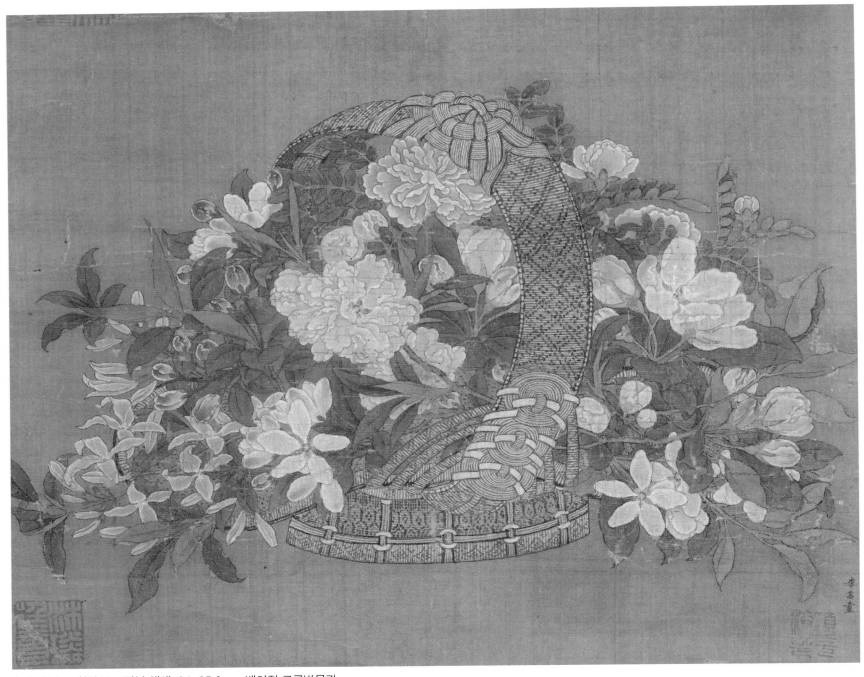

송대, 이숭, <화람도>, 견본 채색, 24×25.8cm, 베이징 고궁박물관.

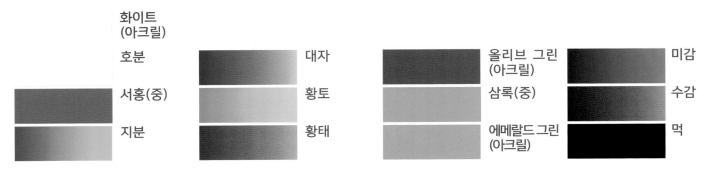

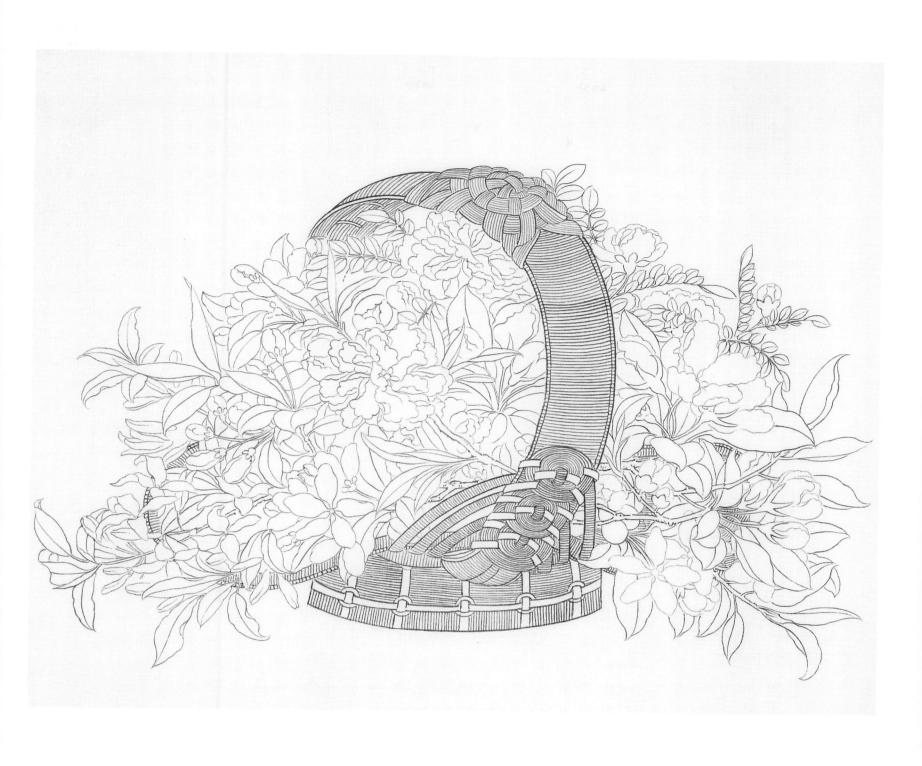

◉ 꽃 : 노란 꽃은 황토 + 대자로 분염하고 호분으로 역분염한 다음에 담황 + 화이트(아크릴)로 배채한다. 흰 꽃은 황태 + 황토로 분염하고 호분으로 포염한 다음에 화이트(아크릴)로 배채한다. 분홍 꽃은 지분으로 분염한 다음에 호분으로 역분염하고, 화이트(아크릴)로 배채한다.

◉ 잎 : 앞 잎은 먹으로 분염하고 녹초로 조염한 다음에 잎 끝은 대자 + 선황으로 선염한다. 올리브 그린(아크릴)으로 배채한다. 뒷 잎과 가는 줄기는 수감으로 분염한 다음에 백록으로 포염하고, 에메랄드 그린(아크릴)으로 배채한다.

◉ 바구니 : 짜인 구조에 따라 대자로 분염한 다음에 대자 + 황토로 조염한다. 밝은 부분은 짜인 선에 따라 화이트(아크릴) + 황토로 선을 긋고 미감 + 먹을 흐리게 점으로, 홍매를 흐리게 점으로 문양을 찍어준다.

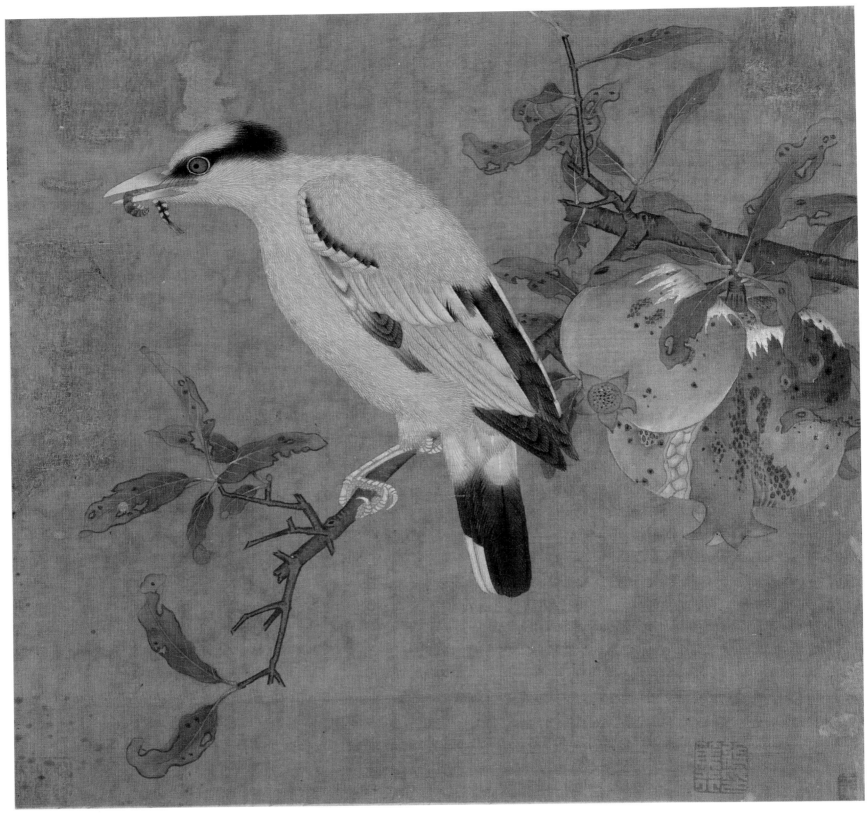

송대, 작가 미상, <황조유지도>, 견본 채색, 24.6×25.4cm, 베이징 고궁박물관.

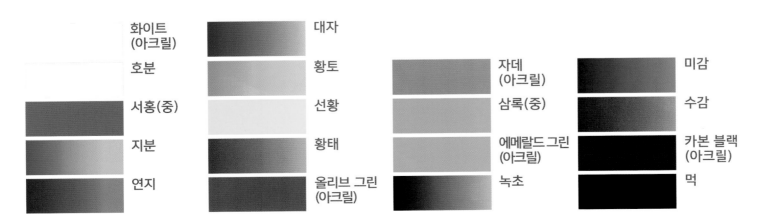

화이트
(아크릴)

호분

서홍(중)

지분

연지

대자

황토

선황

황태

올리브 그린
(아크릴)

자데
(아크릴)

삼록(중)

에메랄드 그린
(아크릴)

녹초

미감

수감

카본 블랙
(아크릴)

먹

◉ 새 : 머리, 날개, 꽁지는 먹으로 분염한 다음에 먹 + 카본 블랙(아크릴)으로 털을 친다. 부리는 서홍으로 분염하고 호분으로 뾰족한 부리부분은 바림한 다음에 화이트(아크릴) + 호분으로 선을 긋는다. 목, 등, 배 부분은 황토로 분염한 다음에 선황으로 배채하고, 선황 + 화이트(아크릴)로 털을 친다. 발은 대자 + 먹으로 조염한 다음에 화이트(아크릴) + 호분으로 비늘을 그린다.

◉ 열매 : 연지와 대자로 분염하고 부분적으로 대자 + 먹으로 점을 찍는다.

◉ 잎 : 앞 잎은 미감 + 먹으로 분염하고 녹초로 분염한 다음에 끝부분은 대자 + 먹으로 분염한다. 뒷 잎은 대자로 분염한 다음에 자데(아크릴)로 조염한다. 줄기는 대자 + 먹으로 분염하고 대자로 옅게 조염한 다음에 수감으로 배채한다.

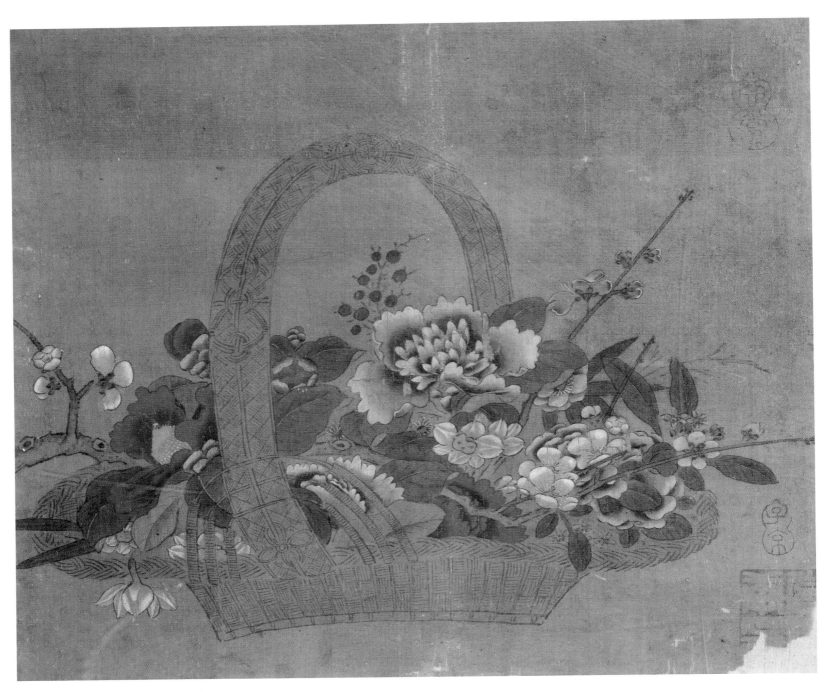

송대, 작가 미상, <화람도>, 견본 채색.

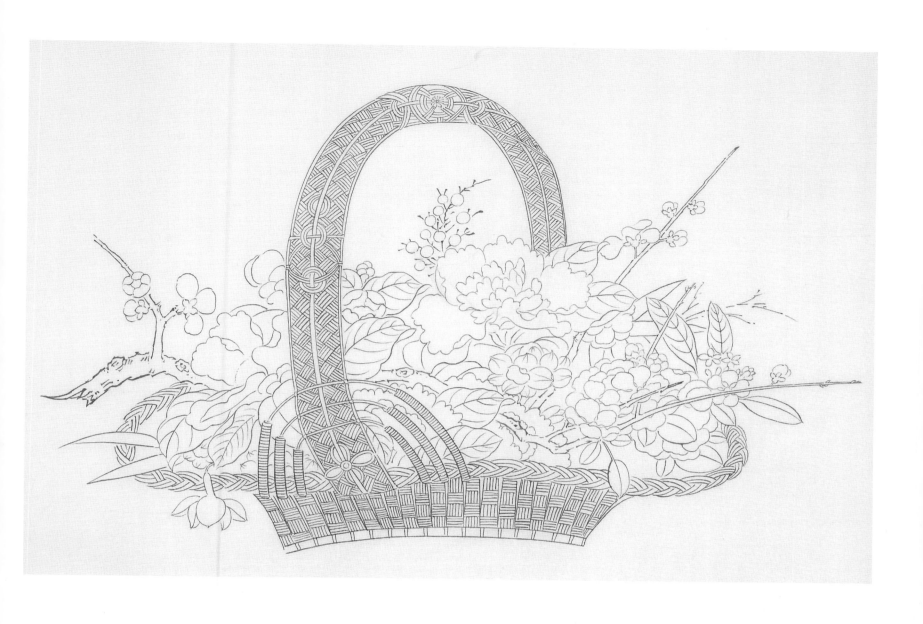

◉ 꽃 : 동백꽃은 연지로 분염하고 서홍으로 조염한 다음에 차이니즈 레드 + 장단으로 포염한다. 모란꽃은 연지로 분염하고 호분으로 역분염한 다음에 화이트(아크릴)로 배채한다. 수선화는 황태로 분염하고 호분으로 역분염한 다음에 꽃씨는 대자로 칠하고, 선황 + 화이트(아크릴)로 칠한다.

◉ 잎 : 앞 잎은 먹으로 분염하고 녹초로 조염한 다음에 잎 끝은 대자 + 선황으로 분염한다. 올리브 그린(아크릴)으로 배채한다. 뒷 잎과 가는 줄기는 수감으로 분염한 다음에 백록으로 포염하고, 에메랄드 그린(아크릴)으로 배채한다.

◉ 바구니 : 짜인 구조에 따라 대자로 분염한 다음에 대자 + 황토로 칠한다. 밝은 부분은 짜인 선에 따라 화이트(아크릴) + 황토로 선을 긋는다.

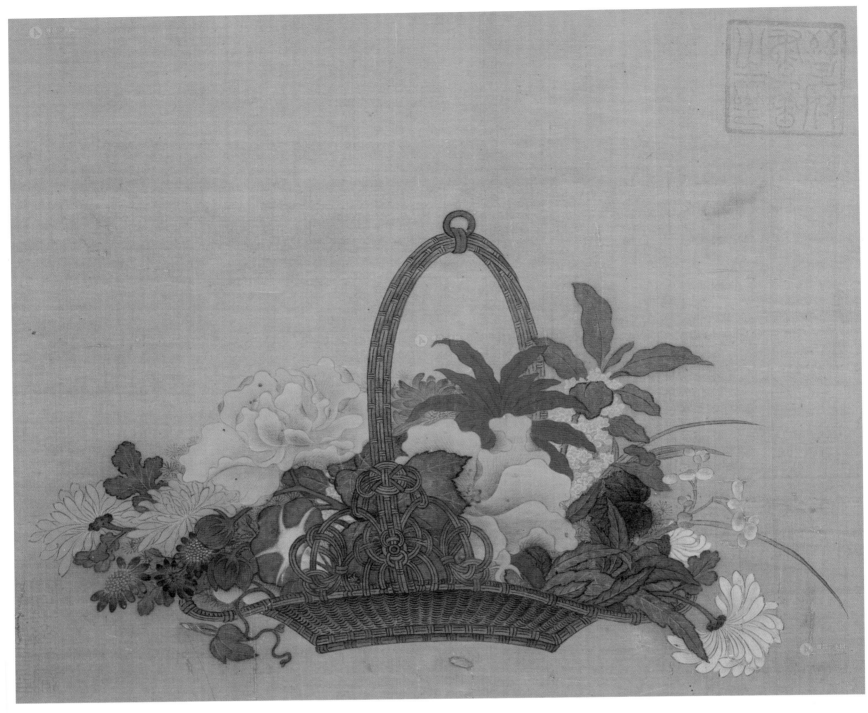

송대, 작가미상, <화람도>, 견본 채색, 베이징 고궁박물관.

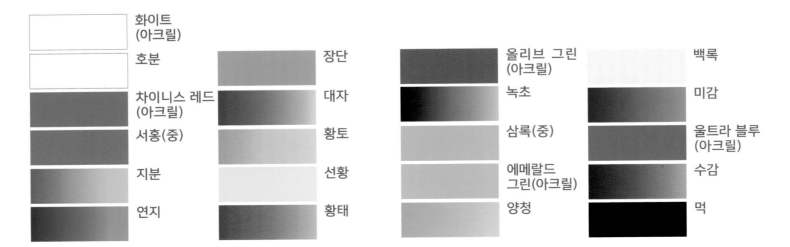

화이트 (아크릴)			
호분	장단	올리브 그린 (아크릴)	백록
차이니스 레드 (아크릴)	대자	녹초	미감
서홍(중)	황토	삼록(중)	울트라 블루 (아크릴)
지분	선황	에메랄드 그린(아크릴)	수감
연지	황태	양청	먹